于右任（1879～1964）

一代草聖于右任先生在台灣書壇的意義與影響力，是空前絕後、石破天驚的！他的藝術深度，即使放諸中國書法史，也是五百年來不世出的奇才。曠世草聖的美名、書藝的成就、標準草書的創制、文字改良上的成就，讓二十世紀末以來的台海兩岸、日本三地，陸續為他建紀念館、舉辦學術研討會，迄目前為止，其影響力仍持續增溫中。

于右任，祖籍陝西涇陽，但出生於三原縣，原名伯循，字右任，後以字行；父親新三公長年在外經商，母早逝，由伯母房太夫人撫養長大。他先後受教於第五、毛俊臣、劉古愚等名儒，紮下了深厚的文學基礎。由於新三公博覽群書，伯母房太夫人督導極嚴，他的治學方式和態度受益於庭訓最多。

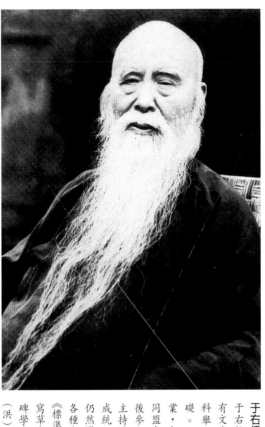

于右任像

于右任，陝西三原縣人，少時便有文名，二十五歲中舉人，因治科舉之學而紮下深厚的楷書基礎。二十八歲赴日考察新聞事業，和孫中山先生見面，並加入同盟會，從此走上革命生涯，先後參加推翻滿清、討伐袁世凱、主持西北革命大計、幫助北伐完成統一；但他在兵馬倥傯之際，仍然學書不輟，寫碑臨帖，兼善各種書體，尤獨鍾草書，更創制《標準草書》，以利世人據此來書寫草書。來台後，帶動台灣重視碑學書風，影響台灣書壇甚鉅。

（洪）

于右任十七歲時，趙芝珊督學西安，右任以縣試第一名入學；二十歲時葉爾愷督學西安，見到于右任的文章，譽為西北奇才，此後經葉氏識拔，聲譽漸起。二十五歲，以第十八名中試舉人，二十六歲赴開封應禮部試，因「倡言革命」案發，亡命上海，幸得馬相伯先生相助，安置入震旦學院。二十八歲先赴日本考察新聞事業，並和孫中山見面，加入中國革命同盟會，開始實踐他的革命大業。二十九歲便置生死於度外，陸續創辦了神州、民呼、民吁、民立各報，對推翻滿清政權，貢獻極大。

民國建立後，于右任先於一九一一到一九三二年，他奉命主持西北革命大計，任陝西靖國軍總司令，牽制北方軍閥，加速了日後蔣中正先生北伐大業的勝利。一九三一到一九六四年逝世為止，于右任任監察院院長職，三十三年間建立了完整的監察制度。計其一生，不論身份是學者、愛國詩人、革命先驅、新聞記者、靖國軍總司令、監察院長、一代草聖、標準草書創立者、文字改革者，都成就斐然，堪稱中國書史上，閱歷最豐、用功最勤的書家，也因此腕下氣勢、格局之雄偉、磅礴、開張，無人能及。

于右任的書學背景，約可分為以下六個階段：

一、專攻科舉考試館閣帖學書風時期：
約一八八九～一九○四年亡命上海以前。

青少年時期的于右任，不能免俗地也治科舉之學，並在一九○三年領鄉薦，其閣帖風格的楷法，行書基本功夫因此紮下了深厚的基礎。

于右任學書的過程，最早可追溯幼年隨諸牧兒遊走放牧之時，當時他只要見到塚旁碑碣上的印刻文字，便會隨手摹擬塗畫，或是拔取塚旁的雜草，綑結代筆，依樣畫畫。一八八九年進毛班香私塾，記憶中太夫子毛漢詩喜愛作草書，寫王羲之的「鵝」字，具各種姿態，幼小的心靈，深受潛移默化。幼年時代的他便以書法見賞於毛班香先生，可以確定這時正式學書。為了科舉考試，趙孟頫千字文以及唐宋名家的楷法，都是入門之徑。傳世最早的《劉仲貞墓誌銘》書於一九一九年，就有唐宋楷法精神。

二、二十世紀初接觸碑學，繼而尋碑訪誌、徘徊造像、洗滌摩崖的楷書、行楷時期：約一九○四年亡命上海後～一九三一年草書社成立以前。

一九○四年于右任亡命上海，正式結束治科舉之學，同時也開啓了漢魏碑學之碑，堪稱他一生中最重要的第一個書學實踐、奠基時期。可以確定的是一九○七年辦報期間，就專意北魏碑拓，尤其臨習何紹基藏《張黑女墓誌》極神似。由書風可知，一九二○年代初期頗留意清代碑學家何紹基、張裕釗的體勢，甚至受國父孫中山先生寫蘇東坡蛻變而來的結體影響。魏碑則對《張猛龍碑》、《石門銘》、《鄭文公碑》、《龍門二十品》等最感興致；甚至南朝的《爨寶子》、《爨龍顏碑》等，也有學力。他自述一九一四、一五年，才真正體會作書的樂趣，大約在這時開始培養出尋碑訪誌的雅興。

一九二○年，于右任的僚友雷召卿將軍發現了前秦苻堅朝代的《廣武將軍碑》，後經李春堂持原石拓片相贈，令他雀躍驚喜萬分，甚至賦詩讚歎道：「碑版規模啓六朝，寰宇聲價邁二爨。」

一九二四年，他得自僚友胡景翼、張伯英二將軍的協助，由洛陽骨董商人手中買進正受日本商人覬覦的大批漢晉、北魏、北齊、北周、隋、唐、宋各代墓誌碑石，約一百多塊。一九二六年，在繞道俄蒙援陝，會師中原後，他又往來南京、上海、北平等地，把握各種機會收買古碑，存入「鴛鴦七誌齋」中。一九三五年于右任共捐給西安碑林博物館碑誌三百一十八種，計三百八十七石。因為這一段碑學的實踐期，使他二○年代的楷書，已極具輝煌氣勢，代表作如一九二一年的《秋先烈紀念碑》及一九三○年的《蔣母王太夫人事略》…等。這些各具面貌的楷法，于右任本人卻表示並不滿意，因此一九三一年開始大量寫行書。而他的行書則是寢饋漢魏碑誌摩崖、造像後，融匯出獨特的「于體」行書氣勢，大部分學者認為這是于右任書學上第一個偉大、巔峰時期。

三、致力草書改革的第一階段：約一九三二年十二月「標準草書社」成立～一九三三年章草研究時期。

一九二七年前後，于右任便開始蒐集各代草書家的作品、書論。一九三一年，右任成立「草書社」，目的在找出草書「實用目的」逐漸廢置的緣由，發現了後代的草書作者，因太重視美術價值，使得草書寫法不一，越難辨認。于右任於一九三二年創立「標準草書社」，決定從事「草書標準化」的文字改革工作，希望整理後的草書，能夠實用以利天下、利萬世。也正式開啓他一生中最重要的第二個書學實踐時期。

于右任開始草書革命的第一個階段，是要訂定一部完善的《急就章》，一九三二年冬，又邀請章草名家王世鏜到南京切磋書藝，王氏是他這一階段最重要的良師益友，相處的一年裡，于右任取出收藏的碑拓法帖，包括羅振玉印行的「流沙墜簡」一起研究。劉延濤說：「王氏之書，由此一變；而先生之書法，當珍視此一經過也。」二位大師的會晤，極具意義。不斷接受書學第一手新資訊，以及有如此難得的益友相互切磋，難怪他各體書風變化如此之快、之大。

四、致力草書改革的第二階段：約一九三四年～一九三五年前期：王草書研究時期。

標準草書社後來因章草草法的不一致、寫法落後而放棄整理，接著從事二王草書的收集、考訂、釋文。先是把散見在各種叢帖和零片的二王草書收集起來，再一字一帖參証，《大觀帖》刻的好，就用《大

于右任《老進士》約1930年

右老極少作畫，此作以渾厚的隸、魏碑派線質出之，極生動活潑。他有寫字歌，曰：「起筆不停滯，落筆不做勢，純任自然，自迅速、自輕快、自美麗……」此畫作疾風勁草般的筆勢，呼應了他作書的要訣。

觀帖》；《淳化閣帖》刻的好，就用《淳化閣帖》…，依此類推，每一帖必選用最好的本子。後來因二王草法偏重美藝忽略實用，有悖右老推廣草書的理念，也只好選擇放棄，但這一年多二王草法的整理使他對這股帖學主流，領會日深。晚年「融王入碑」的高度成就，奠定一代草聖的美名。

一九三三年十月，中醫生陳純仁在上海為右老診治傷寒，康復後右老寫了一本《懷素千字文》回報。右老曾向陳氏表示自己一九三〇年代的楷書寫得並不好，一九三一年以後就改寫行書；目前還要改一個體，改寫草書，又說「中國字筆劃太多，浪費時間，正想創立一種標準草書，現在正在研究和創造之中，首先根據懷素的字來變體」。可見這時除了二王的法帖，懷素草書千字文是他最重視的；此外智永千字文也常置書案參考。

五、草書改革的第三階段，百衲體「標準草書千字文」研究時期：約一九三五年後期～一九六四年。

《草書月刊》創刊號封面

有「一代草聖」美稱的于右任，一生鍾情草書，並積極推廣之。1941年12月1日創刊的《草書月刊》便是在他的努力與督促下誕生的，是中國書法史上第一本草書專刊，是一本專門介紹歷代草書之美與推行標準草書的雜誌。

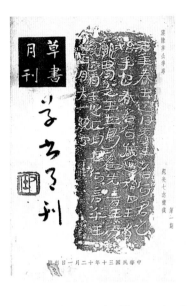

草書社的第三階段標準草書草聖「千字宗、水到渠成一般，逐漸醞釀成他獨特而偉大成熟的標準草書形式，一九五六年以後再度出現他書學上第二個偉大巔峰期。自乾嘉金石碑學興盛以來，在漢魏基礎上，能將二王一脈的帖學，融合到右老如此的意境的，實是前無古人，後無來者了。

「識寫分立」的第一本《標準草書》終於出版了。于右任在序言中說明是以「易識、易寫、準確、美麗」為選字四原則。不論章、今、狂草，都是他取法的對象。三十年來收集、整理、選字、臨寫歷代草聖智慧結晶的「百衲體」標準草書草聖千字文過程，就是他碑帖融合的重要過程。于右任在世期間，標準草書九次修定，八次雙鈎出版行世，臨本則不可勝數。

一九四一年十二月，劉延濤奉右老命編輯印行的《草書月刊》創刊，這是中國第一本書法專業雜誌，更是第一本專論草書的雜誌，其目的在推廣標準草書，書中還附有「標準草書習字帖」，以便利讀者入門。

六、渡台後成為台灣書學重鎮：一九四九年十二月～一九六四年。

渡台前後，右老書法佳作較少，那是由於輾轉來台，將慣用的毛筆分別遺失在廣東、香港機場。渡台之初，一時竟沒有好筆可以應急。後來才由姪女婿劉世達從香港購買以應急用；一九五三年再由同鄉後輩吳家元代買邵芝巖、賀蓮青製大楷，毛春塘、李鼎和製小楷，才改善了右老用筆的窘狀。

渡台之前，右老歷經館閣書風的端秀帖學，到尋碑訪誌時期的雄偉碑風，再全心追尋魏之古樸韻趣，繼而一百八十度大轉變的鑽研二王妍美的今草線質，最後追尋歷代草書名家的瀟灑丰神，一九四五年左右開始，一切猶如萬壑歸碑學融合。五〇年代開始，

于右任渡台時，台灣書壇沉滯而毫無生氣，而他渡台後，政治表現空間有限，卻在文藝界引起極大的震撼！恐是他始料未及的。事實上光復前右老書名早就經由日本書刊的介紹廣植台灣藝文界，這時渡台，台灣書界猶如久旱逢甘霖般，紛紛趨訪求字；因為草聖美名，台灣書壇更重視以魏碑為主的碑學涵養；右老書中氣勢、格局，不但啓發了台人，也被日本書家視為神、為聖，進而開啓了五、六〇年代的中日書法交流盛況。

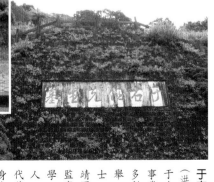

于右任先生之墓

（洪文慶攝影）

于右任先生一生事業轟轟烈烈，多彩多姿，曾是舉人、革命先驅、靖國軍總司令、監察院長，也是學者、書法家、一代草聖，每一種身分的扮演都成斐然。逝後葬於台北陽明山巴拉卡公路旁之山麓，遵右老遺囑墓之方位向西，可西望故國山河、家鄉。如今墓草萋萋，功業也已雲淡風清，只留書名在人間。（洪）

《劉仲貞墓誌銘》

局部 拓本 楷書 1919年

右老楷法中不受六朝碑版影響的，這件存世最早的墓誌銘可爲代表。它見證了于右任修治科舉之學，致力館閣帖學的書學背景，行筆中可見虞世南的溫醇、褚遂良的靈秀、柳公權的雅健、趙孟頫的骨肉停勻，部分抬右肩的體勢，又有蘇東坡的韻趣。其中較具爭議的是，右老是否受過趙孟頫影響？筆者曾於一九九〇年赴大陸訪問北京書家家胡公石、西安鍾明善，鍾氏面告說劉自讀曾親見右老執筆作書，說他少年學書自趙孟頫入門，寫得肥而熟。大陸學者馬嘯也有論述：「于右任的書法啓蒙老師毛班香，是那個時代成千上萬趙體楷書追隨者中

的一員。毫無疑問，他也與成千上萬的趙體楷書追隨者一樣，教導他的學生從《千字文》入手學楷書。」于右任曾領鄉薦，爲符合試卷要求，寫趙孟頫，應可理解。只是他另一弟子胡公石則斬釘截鐵、堅信地說：「于師一生不寫『二臣』字，先生認爲像趙孟頫、王鐸等德操、氣節有爭議性的，字裡行間難容至大至剛的浩然正氣。」以此作觀之，雖然不算肥而熟，的確仍存趙孟頫的端莊、溫雅氣質，可能是于右任稍後民族思想深植，才放棄書寫「二臣」字。

書家李超哉於民國五十七年發表〈八法仰宗師〉文中載道：「于先生的字……據他

自己告訴我，得力於褚河南實多。」右老弟子李普同先生另有看法，認爲恐李超哉誤記或于師不經意之言。確實，以右老的創作過程和作品分析，王羲之、懷素、孫過庭、智永、顏眞卿的影響要超過褚遂良許多；但是，筆者將右老數千件作品編年研究後，除了這時的楷法確實受褚書影響外，另右老由雄偉厚重的碑學楷法轉化爲行書、草書過程中，和褚氏以書簡的風格，去寫早期致力的陳、隋時代的銘石書法，得到了極生動而富節奏的筆情墨趣：二者楷書中處處律動的行、草筆意，或由楷書轉入行、草的解放形式，確實有異曲同工之妙。

富平仲貞劉先生墓誌銘

三原于右任撰并書

涇陽柏 篆蓋

古之儒者多言禮世士每非笑之夫禮之不備不進化固也原其意則欲貫澈國家社會之間爲永久不敝之準則而歸本於自治故曰禮者天之經地之義民之行也自治樣學者僅攻其本因草而理學家則引爲

于右任《贈輝堂世伯》 行書四屏之二 1909年

于右任傳世最早的行書，應是署原名「伯循」的這件。（署名「右任」始於一九〇五年。）大陸書家王澄考據認爲1908年于右任返陝探父病途中，有〈鄭州感舊題壁〉詩，而1909年冬又返三原葬父，因此有「河南道中見舊題壁詩有作」句，加以爲其世伯所書，理應寫在離陝返滬之前。此作也受到趙孟頫、蘇東坡的影響。

4

空山不卷余友劉君守中靖麗之再傳弟
子也其尊人仲貞先生親炙復齋為篤
行君子没後守中君盡禮盡余以墓銘為
請右任不文然未能辭謹據行實以次之
祖大賢父世保蘭於晉絳以勤儉起家子
仲貞先生諱德智晚自號拙齋富平劉氏
三公其仲也生十歲因回亂走絳復齋時

齋自華下各率生徒往會日習禮會講北
任行冠禮苅城薛仁齋自靈峽朝邑楊損
避居敎授其間遂愛業為次年復齋為其
方學者時稱三齋河東之會謂為德星聚
遠近至者甚眾坐席不能容公以弱齡
子周旋諸老之前仁齋笑指而言予老子
細惟子可當尊者令舉小榻對坐同會者
稱為異數公晚年常語人余當時聽講數
十日經旨雖未能領令惟注目凝神於三

于右任《胡勵生墓誌銘》局部 拓本 1925年
胡勵生（1892～1925年），名景翼，1917年參加陝西靖國軍，擁于右任為總司令。胡勵生曾協助他購買古碑，本人也善書。此作仍存端整的館閣風，但因碑誌摹樴日深，行間處處已見碑意。

鴛鴦七誌齋

于右任自題齋名《鴛鴦七誌齋》二件
圖右「誌齋」二字，以及他自題藏石冠、亞軍的《元槙》、《元簡》二誌，明顯有國父寫蘇東坡蛻變而來的結體的影響。

元槙 元簡

先姚王太夫人事略
孤哀子蔣中正泣述
世愚侄于右任謹書
先妣王太夫人諱采
玉嶧邑葛溪王有則
先生之女也年二十
三來歸先考肅庵府
君越一年而中正生

立碑於西元368年，前秦苻堅時代的《廣武將軍碑》出土後，被康有為喻為「關中楷隸冠」，「近新出土以此為古雅第一」。于右任稍早曾多次巡訪未獲，直到一九二○年才見到《廣武將軍碑》原碑拓本，此碑也因右老大力讚揚而名聞於世，其獨特的「隸楷合體」，予右老極大啟示，如主圖即是。他說：

「我最初學魏碑與漢碑，後發現了《廣武將軍碑》，認為眾美皆備，即一心深研極究，臨寫不輟，得大受用，由是漸變作風。…」曾賦古風《廣武將軍碑復出土歌贈李君春堂》三十八韻相贈；又有《遊高陵城東三陽寺》：「載酒三陽寺，尋碑興倍增，造像搜頻得」句；《紀廣武將軍碑》有「軍中偏有暇，稽古送黃昏」句，顯見搜求金石文字之樂趣。

右老尋碑訪誌初期，以此作成就最高。此碑記述蔣中正先生之母王太夫人事略，只晚於《劉仲貞墓誌銘》二年，但點畫雄偉、

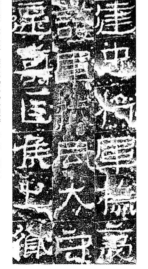

前秦 苻堅《廣武將軍碑》局部 拓本

碑藏西安碑林博物館
此碑1920年由雷召卿訪得，後由李春堂持贈右老。書風上承兩漢，下啟六朝，近《石門頌》一脈，由於苻秦時代碑拓難得，因此極受世人珍愛。此碑對右老「隸楷合體」一類的書風，啟示極大。

于右任《文武子孫篆書對聯》

文文武武其初吉
子子孫孫永寶之

篆書對聯釋文：「文文武武其初吉，子子孫孫永寶之」。右老極少發表篆書，此作未落款，只鈐吳昌碩為他所治二印。右老對吳氏極尊崇，1932年曾為吳氏寫墓表，終身偏愛使用吳氏刻贈的二印。以行草使轉篆書，也和吳氏相契合。名家彭醇士說：「三原之書，自真草至篆隸，殆無不能，先公墓志，即其篆也；蓋後學僅取行草，日日臨之，雖或形似，安所得神。」

氣勢磅礴，風格差異之大，令人驚訝！可見他的博大能容和出入碑帖的能耐與才華。此作除了濃厚隸意，兼有魏行筆意，細察之，可見《石門銘》的圓筆和《龍門二十品》的體勢淵源。值得注意的是頗見孫中山先生的斧鑿痕；這種體勢格局，令人不知有明清，結構肥而不胖、拙而不笨、緊而不結，空間疏密變化，極具張力而又遊刃有餘，是右老致力漢魏碑學初期的代表力作。

人生求足何時足 天道無常
似有常 老屋將傾 基尚固好
花雖謝種猶香 早知階下蕉難
賓且看離前菊 見霜為問他年

于右任《熾炭濃霜七言聯》 隸魏合體

熾炭一鑪貞玉性
濃霜千峒老松心
于右任

于右任早期致力於革命，中年後又推廣草書以省時省力，因此極少發表「耗日費時」的篆隸作品。此作看似隸法，卻又帶著濃厚的楷書、行意。此聯書寫年代依款字、風格推測，和《蔣母王太夫人事略》相近，應也受到《廣武將軍碑》的濡染。

上圖：于右任贈雷召卿楷書四屏之一
1921年 133×66.5公分
1921年的這件楷書四屏，書贈《廣武將軍碑》的發現者雷召卿將軍，此作造像意味濃厚，右老在1920、1921年的詩句，有「造像蒐頻得」、「徘徊造像間」句，對《龍門二十品》極有興趣。這件就是對《龍門二十品》體會後的成果，寫得方折而古勁。

《贈大將軍鄒容墓表》 局部 拓本 楷書 1924年

而墓無石刻後
世何觀為與祭
者皆起立炳麟
己命日本時已

贈大將軍鄒君
墓表
餘杭章炳麟
造并篆額

鄒容素有「革命軍中馬前卒」稱號，此冠，極為看重。立於西元四九六年的這件北魏名碑，明顯和五二二年的《張猛龍碑》屬同一脈楷法，只是一九二四年右老寫《鄒容墓誌》時，尚未見過《元楨墓誌》；因此一九二一至二五年間，這類縱勢偏多方筆的結體，還是得自《張猛龍碑》等方筆魏碑的結多。此作方折、雄強的筆勢，也有龍門造像刀斬斧礫豪邁的氣魄；而點多三角，豎多懸針、鈎、捺筆尖銳而強烈，是許多六朝墓誌的共同特色。結體多重心下移的金字塔形，如主圖中的「墓、無、石、後、與、起、命、本、君、及、是、表、民」等字；也有誇張的倒金字塔形，如「何、皆、炳、嘗、增」等字，橫劃與撇、捺、鈎劃的豪邁伸展，空間疏密變化大，藝術形式已極豐富。

令人讚嘆的是，此作僅稍晚於《蔣母王太夫人事略》三年，無論提按、使轉，風格

墓表由章炳麟撰文，于右任書丹，三位都是著名的民主革命家、思想家，加上此碑是右老唯一留滬的石刻，使得此碑更受矚目。

此作瘦勁剛健、鋒棱開展，純任一脈北魏碑風，尤其《張猛龍碑》的影響尤巨。有學者認為他這時這種體勢是受到「駕鴦七誌齋」藏石《元楨墓誌》的影響；于右任於一九二六年收購《元楨墓誌》，並親撫為藏石之

于右任書《張清和墓誌銘》局部 拓本 1924年

和《鄒容墓表》同期的《張清和墓誌銘》，風格雖接近，但偏多橫勢。也有學者認為是受右老定為「駕鴦七誌齋」藏石亞軍《元簡墓誌》影響，但他書此時，也尚未見過《元簡墓誌》，此誌二年後才收購來歸。

故郿州州判張君墓誌
銘
餘杭章炳麟造文
世愚侄三原于右任
書丹
安吉吳昌碩篆蓋
君諱清和字子溫生河南

稍增損其以辭以
表于墓中華民
國十三年四月

竟天壤之別，可見他對方、圓筆、縱橫體勢，或粗壯、細瘦，或圓渾、剛直的線質，都能控縱自如。于右任常在短短數年，就出現大變革，而且自然毫不作態，這是許多書者終其一生都難達到的境界。

倚榻閒香終日坐
披書對月古人來

于右任《倚榻披書七言聯》行書

此作錄自1932年12月上海友聲文藝社出版的《右任墨緣》，剛健爽利的縱勢，由《鄒容墓表》變革而來。其中「坐」字的結體，「聞、對、月」字的右豎鈎，脫胎自1930年的《秋先烈紀念碑》。

佩蘭女士墓誌銘
三原于右任撰並書
蒲城李元鼎題蓋
佩蘭一名羅蘭生四川廣漢養
於大荔張氏蓋本姓羅年十四
歸蒲城楊虎城負以不親鞍馬
非虎城楊虎城負以習
騎術陝西靖國

于右任書《佩蘭女士墓誌銘》局部 拓本 1927年

羅佩蘭爲楊虎城將軍的元配夫人，在《鄒容墓表》、《張清和墓誌》、《彭仲翔墓誌》等斬釘截鐵的方筆後，在這件墓誌看得到北魏《張黑女碑》的體勢，也有鍾繇的蘊藉，也有二王、歐陽詢、褚遂良、趙孟頫的雅健線質，相較於1924年《鄒容墓表》的方中寓圓、縱勢開闊，1930年《秋先烈紀念碑》的圓筆橫展，此作熔碑鑄帖，方圓並濟，結體雍容蘊藉許多。

江樓聯雪句
野寺看春耕

于右任《江樓野寺五言聯》楷書

此聯以款識風格推測，約作於1926年前後，較接近《鄒容墓表》體勢；和1931、1932年大量以《秋先烈紀念碑》體勢入行書的表現方式做比較，此作多了些方折、縱勢、清剛特質。

民初尋碑訪誌的楷書研究後期，《秋先烈紀念碑記》是右老早期碑記銘誌中最具氣勢的。這件獨特的「隸魏合體」，除了解放了造像、摩崖中豪邁的橫筆、撇捺等筆劃，和鑑《石門銘》、《鄭文公碑》等圓筆，也解放寫得雄偉奇崛、縱橫開張，英姿勃發，和鑑湖女俠秋瑾先烈革命偉業一般氣撼山河。

《蔣母王太夫人事略》是右老碑派楷法的第一件代表作，而《秋先烈紀念碑記》則是確立他成為一代大師的里程碑。此碑似在方整端凝的《蔣母王太夫人事略》和縱長開闊的《鄒容墓表》中找到一個平衡點。《秋先烈紀念碑記》體勢的形成，並非一朝一日，傳世作品中如附圖寫於一九二一年四月的「柳外辭鞍春洗馬，草綠平原駿走風」這一類對聯，便已預告了這件楷法的成就。

一九二八年的《陸秋心墓誌銘》，大抵確定了《秋先烈紀念碑記》的格局。一九三一、三二年右老創立許多據《秋先烈紀念碑記》隸魏合體的元素入行書、甚至草法的大字對聯，形成獨特的于體書風，也為漢魏碑版注入新的生命，面貌瑰奇多變，前所未見，受到大陸中生代書家極大的共鳴。于右任再傳弟子，陝西書家鍾明善一九八四年便在香港《書譜》雜誌論述：「隸書入楷在北魏碑誌、六朝寫經中時或見之，然而以魏楷結字為基礎，有意識將隸筆乃至行草筆勢運於楷書，揉合的如此合諧自然，近世書家中當推于右任先生。」一九三一年草書社成立後，于右任開始

投入草書研究，這類大氣勢楷法就極難得見，只能在一九三二年的《吳昌碩墓表》《楊松軒墓表》中，緬懷其恢宏精神。

于右任《明月青天五言聯》行楷書　約1932年

此聯也是《秋先烈紀念碑記》變革例子。其中「明、月」相較《秋碑》的「有、祠、湖」右豎鈎，同是停頓後再續筆挑起；「海」字的隸筆：「青、天、養」等字的開山之勢，是「于體」行書最豪放伸展的典型。

于右任《得意前身五言聯》草書　約1932年

此聯說明了于右任在最顛峰的行書期，當世人正驚歎、稱賞未惶之際，他早已開始了另一偉大書藝高峰期的草法。起筆、收筆露鋒較多，使轉也多方折，仍屬《秋先烈紀念碑記》的變革，予人耳目一新，渾然天成之趣。

國之初徐先 　 後以秋先生
瑾爲最著民
　　　　　　　軍禮民統
　　　　　　　于賢旋領
　　　　　　　統下升移
　　　　　　　薛士陝駐
　　　　　　　賡平西省
　　　　　　　翔匪警城
　　　　　　　　安備城

東湖各有瞻　陶先生祠於　生祠於西郭

章隆禮闕然　先生迄無表　仰之所惟秋

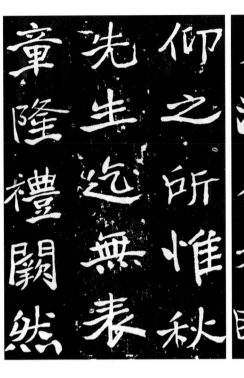

柳外解鞍春洗馬
草綠平原駿足風

欽先生正之
于右任
辛□四月

乖應對而意色　沖然莫測所以　生平感慨一抒

《荷風松月五言聯》

行書 巔峰期代表作 約1932年

修治科舉之學時期，于右任一定臨習過王羲之的《蘭亭序》、《集字聖教序》，他在一九二〇年代的行書，令人印象較深刻的是前述加入些何紹基、張裕釗的縱長體勢，而《張猛龍碑》、《龍門造像》的韻趣，時而兼具《石門銘》、《鄭文公碑》的圓渾，有時橫向線條多取俯勢，空間開闊而疏朗。這時碑學尚未和行書達到完美融合境界。一九三〇年的《秋先烈紀念碑記》發表後，于右任在這個高度的藝術境界裡，陸續書寫許多氣勢震懾人心的行書擘窠大字，創造了他藝術創作的第一個高峰，即以「魏行合體」為主的表現形式。學者認為清趙之謙嫌媚，康有為嫌野，于右任的「魏行合體」則神氣靈動，令人驚、令人喜、令人思、令人神遊其中。

此聯雖奠基在《秋先烈紀念碑記》，但巧妙的融合行書筆意後，已另成一新面貌，看得出魏碑的深厚學力，和行草的使轉功夫，剛柔並濟，圓轉處似行楷，剛硬勁挺又近楷，體線質，字字飛動，宛若有神！九〇年代，

大陸不少書家對這一時期的于體亦步亦驅，一方面是這一時期的成就已達極致，這種行楷體勢在大陸留傳出版也多；另一方面他們很難見到于右任渡台後的成熟標準草書，入門不易。

至於台灣的追隨者，則幾乎取法他渡台後成熟期的標準草書，對這一時期的行楷、擘窠大字，反而不如標準草書熟悉、普及，不如標草受到高度關注，尤其台灣具深厚北魏碑學基礎的仍在少數，很難呈現右老這時的精神，弟子中以日本金澤子卿兼能于書各體，最敢全面性嘗試。

于右任信札行書

于右任1920年代的行書信札、手札，大都已融碑入行書，可是行間仍可見受到王羲之的《蘭亭序》、《集字聖教序》的影響。

張靜江先生教正
廣州東山署前街六十七
快
一弨香余右文

于右任《憶觀行書條幅》

此作是于右任1920年代的行書，可見何紹基的筆意，和行草的使轉，圓柔而寬疏。此時是尋碑訪誌前期，碑學尚未完美融入行書。

憶觀滄海逐東萊日照三山
遙邐剜挂觀飛樓凌霧起
仙幢寶蓋排天來
于右任

于右任《當無大有七言聯》行書

此聯和主圖《荷風松月聯》都錄自1932年的《右任墨緣》，主文「事、為、能」三字，款識「以我法寫蘭亭序，一笑，于右任」中的「法、亭、字、任」四字，以草法呈現，契合這時的題名款，也是以行、草排列模式；「大」字甚至以隸筆收尾，全聯看似和《蘭亭序》極少相通處，但他早期對王羲之的《蘭亭序》是有學力的。這時的「我法」，則是植基在博大的漢魏碑版學力上。

當無事時自固氣
大有為者徒知人
于右任
以我法寫蘭亭序一笑

于右任《雨後題夕照樓》行書 133×65.5公分

1922年夏，于右任住重慶張家花園一個月，將該寓所名為「夕照樓」，此為自作詩，推測此書應寫於1922年夏季或稍後。這是他碑學研究早期的另一種面貌，明顯受到張裕釗影響。

當雨連宵送臨小園花木轉青
蒼神州舊主蕭條夕照
樓前發夕陽

于右任《蟲書風織五言聯》行書

此聯依款字變風格推論，約寫於1930年，是他另一行楷書面貌，由《蔣母王太夫人事略》及《耿端人墓誌》的圓筆變革而來。同年賦詩：「朝寫石門碑，暮臨二十品，竟夜集詩聯，不知淚濕枕」，也透露了他的渾體胎臾，極為可愛。

蟲書葉字古
風織浪紋輕
于右任

荷風送香氣　晶霖先生正
松月生夜涼　于右任

古石生靈草　達甫先生正
長松栖異禽　于右任

于右任《古石長松五言聯》
行書

由名款可推論此聯和主圖《荷風松月聯》同一時期，只是各具面貌，此件受《張猛龍碑》影響多些，方中帶些圓筆，又可見《石門銘》、《鄭文公碑》的斧鑿痕，右老認爲「方筆美，圓筆便」，在後期推動草書實用、便利省時的中心思想下，方筆也逐漸被大量的圓筆使轉所取代了。

《周石笙墓誌銘》 局部 拓本 參融章草 1936年

于右任自述接觸《廣武將軍碑》後，使他有了致力草書的念頭，又說：「余中年學草，每日謹記一字，兩三年間，可以執筆。」一九二七年前後，便開始蒐集研究前代草書家的作品、書論；一九三一年成立「草書社」之後，正式而全心專意於草書的研究，于右任經世濟國、爲社會服務的特質，這時也展現無遺。他在收集的草書資料中，感於中國文字筆畫繁複，書寫困難，一九三二年又成立「標準草書社」，從事「草書標準化」的文字改革工作。

「標準草書社」第一階段工作，是想訂正一部完善的《急就章》，于右任曾把《急就章》徹底的考證一過。其實民國初年的章太炎，

李濱、卓君庸等，就曾大力提倡章草以利日常書寫，可惜後繼無力！右老在一年多的章草標準化整理工作後，對有識寫分明、字字獨立優點的章草，仍不得不放棄，原因是各帖草法不一致、部分寫法又落後；但這一階段讓右老對章草領悟極多，除此作外，一九三四年《周湘舲墓表》、《趙次庭墓誌》；一九三五年的《孫善述墓表》；都參差此章草在其中。

一九三四年，于右任命劉延濤，在上海登報徵求草書，有人持太和館《急就章》（吳・皇象書）以及他帖來求售，由此他獲得了存世最完善的版本，興奮異常，同年還獲得甲秀堂殘帖，內有蕭子雲的《出師頌》（懷

疑是臨索靖的版本）極爲難得。于右任在大陸的屬下李楚材曾說：「我在于先生左右時，每見他臨《出師頌》帖，一氣就是五十多遍。」就是指附圖這件藏本。此外又獲得曹子健手稿，鍾絲道德經墨蹟；一九四一年于右任考察西北，在敦煌，又獲索靖《月儀帖》墨蹟數字，更爲驚歎！加上稍早收藏的《流沙隆簡》等漢代木簡資料，對他的章草學力都有助益。一九三二年冬開始了和章草名家王世鏜一年的切磋經驗，也讓他的書風一變！但由於要實踐「草書實用」的一貫目的，加上一九三四年已轉向二王研究，故寫此銘時，已加入許多二王今草線質、結體，形成碑帖融合的行書、今草、章草並列的特殊表現形式。

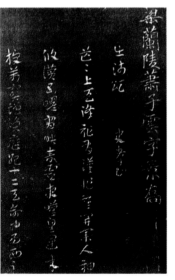

于右任書「標準草書、章草合體」　渡台後作品

右老晚年標準草書常存隸尾，或以標準草書線質寫章草參差標草作品中，形成前所未見的獨特韻趣。

南梁 蕭子雲《出師頌》 約486～548年

1941年12月劉延濤奉右老命編輯的《草書月刊》創刊，首件附圖便是右老於1931年購得，反覆臨摹的這件章草拓片，右老極珍愛之。

王世鏜書于右任撰文《先伯母房太夫人行述》局部
王世鏜字魯生、別署積鐵子，河北天津人。此卷於
1933年在南京爲右老所書。被右老譽爲「三百年來筆
一枝，不爲索靖即張芝」的這位章草大師，在受邀客
寓右老官邸一年期間，閱遍右老藏歷代碑拓，書風也
產生了變化。此作除了融會張芝、鍾繇、皇象、索靖
各家，也加入了右老所收新出土的《流沙墜簡》遺
篇，古逸而具奇氣。

于右任跋《王世鏜書先伯母房太夫人行述》局部
于右任對王世鏜的書法推崇備至，此跋（1934年）可
證。右老和王氏論書切磋一年，體勢確實受到影響；
此外也加入大量漢代木簡的樸拙、自然、率意筆趣。

于右任曾與親友談到，他生平做了三件有益於人民之事：即在原籍三原縣辦「民治學校」、「斗口農場」和研究推廣《標準草書》。高弟劉延濤自一九三三年春加入草書改革，除了第一階段章草期外，標準草書十次修訂，他出力最多，一九五七年右任贈詩三首相勉，其中二首：「標準草書行，文字自改造。子與我合作，舉世稱美好。文化之精神，不教可自至。古籍既易通，民眾亦易抱。」「方法果若何？每課識一字。中學倘畢業，一字可醫國，醫國有利器。」把標準草書作為「醫國利器」，于右任終身推廣之，不遺餘力。

于右任整理草書的最終目標，即標準草書社的第三階段工作，就是整理一部易識、易寫、準確、美麗的千字文。一九三六年七月，第一部《標準草書千字文》由上海漢文正楷印書局印行，于右任自序：「字無論其為章為今為狂，人無論其為隱為顯，物無論其為紙帛為磚石，為竹木簡，唯期以眾人之所謂善者，還供眾人之用。」標準草書千字文在劉延濤等先過濾出來的六十萬個草字中，經右老老圈選定案集成，

第十次修正本中，王羲之選字共二一七字；懷素一二六字，孫過庭六十二字。規定標準草書主部首務必準確，同一部位不得異式；代表兩個以上部首之符號，訂有一定之代表符號予以規範；將歷代草書依左旁、右旁、歷代草書字上、字下四類建立七十四個標準字符，歷代草書字形結構區分為六十六類，或依上下左右翻筆互異之處加以分別，或依橫廣豎伸之特質予以規範；若歷代草書中遇有結體不盡理想者，標準草書社就參證歷代草聖精神，運用草變法則等，予以改良與重新創制，以第十次本計，草書社共創造了七十七個草字。

右老各時期草書千字文可歸納出六種面貌變化：一九三五年臨本保存較多章草橫勢筆意，多方折筆、露鋒，尚存點「行書期」的體勢和碑意。一九四二年二件臨本體勢轉趨方整，每字大小相近，佈局頗近《智永千

于右任《草書千字文》局部 拓本 1935年

此作為于右任第一件傳世的草書千字文，題跋曰：「以意為之，非標準草書也，草蘆主人。」這也是他傳世千字文中，章草意味較濃厚的，橫勢多方折筆、露鋒，甚至還留存一些1931、1932年行書期的碑意。

字文》，用筆則近《懷素小草千字文》、孫過庭《書譜序》，圓轉而端莊，雅逸而空靈，是典型的二王帖學一脈的面貌，如此大的變化，幾乎令人忘記他十年前有過雄偉的行書期碑風。一九四五年的臨本，已有逐漸形成碑帖融合的開始加入碑意，並

「于體」草書線質的趨勢。于右任此時已有三十年的碑學功力，相對草書帖學功力就顯得弱些，因此晚年他再度深入對帖學的重視和

懷素 小草千文 標界

一九三五年
一九三六年
一九四二年
一九四五年
一九五二年
一九五六年
一九五九年二月
一九五九年三月
一九六○年

標界 小草千文 懷素

一九三五年
一九三六年
一九四二年
一九四五年
一九五二年
一九五六年
一九五九年二月
一九五九年三月
一九六○年

鑽研。姚夢谷在《美術學報》〈近百年來之書學〉一文中，也記載了右老在一九四八、四九年間，全心埋頭王帖，日夜讀寫並進，讀得入神，領會更甚一事。書家寇培深也曾對

筆者提示：「于右老渡台後，才開始致力王草的草法，他的書法有今日的成就，完全在於融王入碑的成功。」其實右老在前述標準草書第二階段整理期，便開始大量接觸二王草法，只是渡台前後再下一番苦功罷。右老這時一心想達成深度的「碑帖融合」境界，和更生動的筆情墨趣。

整體言之，渡台前後的臨本都以縱勢、融王入碑來呈現，也因此常保留一定比例的今草線質。第四種面貌出現在渡台前期，一九五二年的臨本，仍多縱勢，只有少數橫勢參差其中，此本出現此章草隸尾，瀟灑中不

失古逸氣質，碑帖融合的線質中，仍可見今草的線質和刻意拉長的體勢，是渡台初期的共同特色！稍後一九五六年的臨本，碑帖融合更具心得，筆劃日益厚實，體勢仍承一九五二年本，刻意拉窄而瘦長，但部分已漸放寬博、方穩，逐漸有由縱勢轉化到橫勢的趨向，成就更高。第五種面貌是一九五九年的標草千字文，此年至少寫了三本，多橫勢而圓筆雄偉，大氣磅礡，碑帖高度融合，已入化境，是標草成熟期最典型的樣貌。附圖一一九五九年二月本，重心下移，多金字塔穩安造型，是存世各臨本中，扁平橫勢造型最多的。稍後一九五九年三月本，部分結體的重心偏高，字體和線質比例較勻稱，整體不似二月本偏多扁平，大小字那般懸殊。標準草書千字文最後一種面貌可以一九六○年臨本為代表，目前存于右任西安書法學會，此件是橫勢沉著後的又一變革，縱斂自如、豪放瀟灑，暮年再度抖擞精神嘗試！在短短幾年移，橫勢而穩安後，的確是老當益壯、越老精險崛的佈局，的確是老當益壯、越老精神。胡公石在「標準草書字彙」中表示：

「我們所說的標準草書，是指作草書時的標準化、規範化，它和書法家草書各自成形的或雄渾、或婉麗等風格或流派是兩碼事。就像提倡寫文章要講求語法，而文章風格可以各不相同一樣，二者並無相悖之處。」

以下選取三件臨本為代表作分析：

主圖一《草書千字文》，是他整理標準草書後存世的第二件第一次本千字文，寫於一九三六年標準草書尚未完成前夕，他題識日：「標準草書尚未完成，姑試為之，早起悶悶，故多誤筆。」他的第一件千字文寫於一九三五年，這時剛放棄章草整理不久，因

懷素 小草千文 標界

一九三五年
一九三六年
一九四二年
一九四五年
一九五二年
一九五六年
一九五九年二月
一九五九年三月
一九六○年

上二圖及右圖：唐　懷素《停雲館草書千文》與于右任九件《草書千文》局部對照

此表除了看出懷素千字文對于右任的影響，也可看出右老晚年已有自己獨特的風格，另外可見証他民主思想及男女平等觀念在書法上的實踐。

18

此章草意趣較任何一本濃重；一九三六年初的這件，除了章草、二王法帖，也加入歷代草聖的結構，風格和他楷書、行書時期的磅礴氣勢，真有天壤之別，他幾乎是放棄行書期的高度成就，重新虛心的向歷代草書名家學習，這件「百衲體」千字文，可以看到二

于右任《書標準草書千字文》局部 1952年

此卷是渡台初期獨特的瘦長拉窄結體，除了少數今草線質，率意的運筆中留存不少章草隸尾，筆劃粗細、空間變化極大，碑帖融合已有極高意境，是右老第四種千字文面貌。

于右任《標準草書千字文》局部 1959年2月本

1959年2月的這件臨本，在縱勢了十餘年後，呈現了第五種扁平橫勢的面貌。含蓄蘊藉、綿裏裹針，寓剛於柔的線質；行間佈列些空間誇張、方折筆，向下延伸或意正筆斜的結體，以收安中寓險、險中寓安的趣味，已完全脫離歷代書家窠臼。末行「菜重芥薑」的菜字，未依《標準草書》第八次本〈史可法千字文〉的選字臨寫。

王、懷素、智永、孫過庭等歷代名家的精神，由於剛經過章草期、二王法帖期的鍛鍊，多橫勢與方折筆，也保存了許多二王今草線質，和行書期的魏碑線質迥然不同。

主圖二《標準草書千字文》，寫於一九五六年，依一九五三年標準草書第八次修正本臨寫，已由二王今草線質轉化為渾厚的碑帖融合體勢，橫勢結體增加，圓筆代替了早期的方折、露鋒。

除了書藝上的成就，特別值得注意的是右老的民主思想、階級平等觀念，也在這件一九五六年的臨本，完全呈現出來。筆者著此文時，雖只見到第六、八、九、十次標準草書本的臨本，（一九三七年第二次修正本因抗戰軍興並未付梓。）但見過右老依各修正本書寫的墨跡、拓本共十七件，其中一九三六年的標準草書千字文臨本，將周興嗣千字文中「高官陪輦」改為「高官陪乘」；一九四二年的臨本又將「鳥官人皇」改成「鳥官義皇」，一九五三年第八次修正本，再將「推位讓國」易為「推位揖讓」；「資父事師」，民主思想不斷在他的書法中實踐著。第八次修正本同時也提倡男女階級平等觀念，將「女慕貞烈，男效循良」改為「男女慕效，貞烈循良」；將「樂殊貴賤，禮別尊卑，上和族睦，夫唱婦隨」改為「樂無貴賤，豈別尊卑，上和族睦，夫婦唱隨」。之後各臨本，除了一九五九年三月的臨

本將「推位揖讓」反誤置回「推位讓國」外，筆者所見暮年各本，都依第八次修正本內容臨寫，由此可知第八次修正本，已具備標準草書規模，也因此直到九年後的一九六二年，才再推出第九次修正本。

第三件主圖《標準草書千字文》，是一九五九年三月依標準草書第八次修正本臨寫，劉延濤先生表示，于師千字文中，對開橫卷，一行八字的不下百卷，一行四字的約有數十卷，像此作三行一字的是晚年之作，字數完整的有兩件。一件由哲嗣于望德先生收藏，一件贈與高弟李普同先生，此件即李氏收藏本，一九五九年曾出版過；一九八二年日本同朋社、一九九五年北京榮寶齋《中國書法全集──于右任》中也收入，筆者就有五件印行本，可知是晚年成熟期標準草流傳最廣、最受中、日、台書家矚目的臨本。

于右任《標準草書千字文》局部 1960年

西安書法函授學院藏
這卷寫得極豪放恣意，乍看之下常令人聯想到渡台初期的樣貌，大陸學者李義興誤植為1950年之作，是右老中期的標草千字文。筆者可以確定此為右老蕃勢成熟期後的變革，此其一；另外由附圖可証明此本民主思想、階級平等觀念已呈現毫端，自然不可能是1950年的臨本。此卷是筆畫最多誇張、結體橫勢、結體、變形、伸展、糾結、波碟的一卷，狂放而恣意。一筆字也比任何一卷都多，形散而神聚，非老手不能到。

于右任《草書千字文》中「困、園」兩字的運筆
一九四八年出版的第六次修正本開始改為由內運筆向外，這也是《標準草書社》自創的草法。此外可看各臨本的「白駒食場」的「白」字；「菜重芥薑」的「菜」字等，偶爾也不按各修正本，右老常隨興造型，並未圈於「法」，常以整體美來做考量。

一九三五年

一九三六年

一九四二年

一九四五年

一九五二年

一九五六年

第三件主圖《草書千字文》1953年3月

圖中「推位讓國」並未依第八次修定本做「揖讓」；「白駒食場」的白字造形，則是依一至五次修定本，非第六至八次本「米芾」的選字。

當代 胡公石《標準草書字彙》局部 1984年

胡公石是標準草書社成員，協助編輯整理標準草書千文共十三年，此書一共整理常用字六千多個，較標準草書千文多出五千多字。他除了將原有七十四個代表符號增爲八十七個，又將部首由原有的三百四十九個增爲三百八十四個。另又新定一百五十個單獨符號，使中國草書文字標準化、規範化更趨完整。此部著作寫風格，承襲于師1942年左右的千字文典型，全取二王一脈今草圓筆線質，寫得妍美流暢，並未如右老晚年大量融北魏碑意入標草中。

據李氏表示此書用紙爲章程型棉紙，李鼎和三號小京提羊毫筆，胡開文大型龍墨，中華陶瓷墨盤硯；所鈐印章則是其壯年時吳昌碩所刻贈。運筆雖忌交忌觸、忌連綿、卻上下意連、左右顧盼、首尾相應，雖有固定的符號統治全局，但絕不是呆板、千字一同，時而珠圓玉潤，時而筆力雄健，局勢堂皇，臻爐火純青之境。今台人寫草聖千字文，多依循這件成功融合碑帖的圓筆標草典型。

篆書家奚南薰說：「于右老創標準草書千文，選取歷代名筆跡，審詳比較，擷取精華，而用自己本色的筆法臨之，形體則包羅古今，眾美畢備，而筆勢純一，自具獨特面目，遂成千秋絕業。」

局部 標準草書渡台初期代表作 1952年

于右任常寫孫中山先生的「禮運大同篇」，因這是他終生追求的理想社會；也常錄寫張載的《西銘》：「為天地立心，為生民立命，為往聖繼絕學，為萬世開太平。」因為這是他一生的志業；更常錄寫《正氣歌》，因為它最足以呈現右老的愛國德操和滿腔浩然之氣。筆者見過于右任寫《正氣歌》共十一件，最早的是一九三八年刻於陝西涇陽的六件碑石，主圖則書寫於一九五二年，弟子劉延濤在後記中表示于師對一九三八年的刻石「多有未合，欲毀其石而未果也。民國三十三年客居成都，乃更以標準草法書寫一過。」此卷書於一九五二年，依據標準草書字，就有二王、懷素的挺秀空靈。此外，和一九五二年本標準草書臨本類似，同樣刻意拉長成瘦窄的縱勢，主圖中的「或、帽、表、神、揖、慷、羯、擊、賦、笏、逆」等字，便是這時常見縱長的典型。

一九六四年春，右老已感違和，但這年竟發表三卷俱入老境的長篇《正氣歌》，古聖名篇中，他最崇仰文天祥的《正氣歌》，文天祥充塞天地的浩然正氣，和右老氣吞八方的愛國節操、書法氣魄同樣令人動容感佩。

工研二王帖學，因此這時的標準草書往往偏多今草線質，附圖中「有、正、氣、然、流、星、乎、蒼、路、在、和、吐…」等字，目的在便利學者和第七次本相互參悟。此冊寫得流暢瀟灑，是渡台初期爽利一派。

右老渡台之初暫拋政治紛擾，再度下苦石「多有未合，欲毀其石而未果也。民國三十三年客居成都，乃更以標準草法書寫一過。」此卷書於一九五二年，依據標準草書字，草字旁刻意的附上釋文，目的在便利學者和第七次本相互參悟。第七次修正本書寫，草字旁刻意的附上釋文，目的在便利學者和第七次本相互參悟。

于右任《正氣歌》局部 拓本 1938年

此碑為于右任第一件草書《正氣歌》寫本，刻於陝西涇陽，共有六塊碑石，後有「髯公花甲慶週書此見貽。」可惜並未說明見貽何人，此碑依標準草書書第一次本書寫，全以今草線質呈現，右老對這件石刻不甚滿意，曾想毀石重寫重刻而未果。

上圖：于右任《正氣歌》四聯屏 王友蘇先生藏

此件寫於1938年六件石刻之後，體勢更橫勢而減筆。筆者2006年11月應邀上海復旦大學發表「首屆于右任學術研討會」論文時，發現場中展覽此作的第三屏是複製自1964年3月的局部（見1964年3月本的《正氣歌》。當時與會者、也主編《于右任大字典》的西安夏銘智先生告知筆者，此聯原為于右任外孫劉遵義先生收藏，因遺失第三屏，曾請夏先生協助以電腦補字方式補全四屏，但夏氏主張以原件三屏示之；未幾，即出現以電腦補字的第三屏。由於書寫年代相差二十餘年，細看之下，一、二、四屏多今草、章草意；第三屏則以標草線質融合章草，各異其趣。

于右任《正氣歌》局部 1964年3月

1964年右老近世前共書三件《正氣歌》，此件加入少數章草隸尾，體力氣勢稍遜，但雍穆敦和。

當代 劉延濤《李白詩霜落荊門》標準草書條幅

此作依署款推測約寫於1970年代初期，劉氏常參證于師渡台初期仍具今草線質的標準草書，寫得清潤靈秀、意境極高、已有自己的面貌。

于右任 《正氣歌》局部 約1950～1951年

李普同先生跋後，認爲是1950至1951年之作，並說是爲遠東書局再版所作的臨本，恐誤！遠東出版的應是主圖1952年這件。此作更豪放瀟灑，線質多波碟，結體也欹側多姿！名書家彭醉士評于書：「其奇恣處，平捶長史，俯視少師⋯昔人評山谷書，如瘦蛟纏樹，竊謂山谷尚覺作態，而先生則渾然矣。」

附圖：
右列各字取自主圖，屬於二王帖學精神，證明右老渡台之初，曾再度致力二王法帖。

操 屬 冰雪 或爲

壯 烈 或 渡江

出師 表 鬼神 泣

楫 慷慨 吞胡羯

或爲 擊賊笏 逆

右老渡台前為往生前輩、同僚好友寫紀念碑、墓誌銘、墓表無數。渡台後，已發表的就有數十件；渡台後時空改變，以前所未見、融合碑帖學力的標準草書線質呈現，韻趣完全不同。書寫墓誌、墓表，右老都用偏多嚴肅的態度，因此收斂了恣意、放縱、誇張、伸展、變形的表現形式。

此文為于右任一九二四年。

上海」，一九三三年曾邀章草大師王世鎧錄寫一遍；于右任將此文略為修改後，筆觸更簡潔而感人，在二十五年後以爐火純青的標準草線質書寫一遍，名篇墨寶，輝映生光。此文至情至性，可媲美歐陽修〈瀧岡阡表〉、歸有光的〈先母周孺人事表〉；書文俱美則為顏真卿《祭姪稿》以來最撼動人心之作。今節錄兩段：

「先母趙太夫人卒之前半月，伯母方歸寧，夜夢迷離風雨中，牆頭有婦人攜一兒，垂淚相招，覺而知不祥。及歸，先母病已劇，即指右任託之曰：『此子今委嫂矣。我與嫂今生先後，來世當為弟妹妻子以還報耳。』右任時初離乳，伯母提攜就醫楊府村，歸而新宅又毀，自此隨伯母旅食外祖家者九年。」

「…村中老嫗某日：『九姑娘（即房太夫人）抱病串姪兒，欲了今生，豈不失算？況兒有父，父又一子，即提攜長大，辛苦為誰？又其父聞已卒於南方，九姑娘以青年寄…」

母家，眼角食能喫一塊肉乎？』伯母曰：『受死者之托託，保于氏一塊肉，誰其望報？設無此母家，則為傭以給吾兒，如其父歸攜兒去，則為尼以終老，他無多言！』

一九五八年右老的橫勢風格已極成熟，此作筆劃勻稱端凝，特別捨去誇張、伸展、狂放、變形，並保留些古雅的章草隸尾。右

老以恭謹、感恩之心，真情流露於楮墨之間，雖少了此險崛之勢，但筆墨精良，藝術形式豐富，自成一曲天地至情的感人樂章。

先伯母房太夫人行述

于右任《辛亥以來陝西死難諸列士紀念碑》局部 1958年
于右任書寫個人的文章，錄寫世人熟悉的先賢文句，或將公開陳列的紀念碑等，大都全取標準草書形式，以便推廣。如主圖《先伯母房太夫人行述》與此碑便是，只是此碑在右更舒展寬博，義憤填膺之下，心中激越的情緒轉化出更多波磔、方折之筆。

于右任《居覺生先生墓表》局部 1958年
于右任晚年常為好友寫序、題書簽、或為亡友寫墓誌、墓表，據其哲嗣于望德先生估計，每年應人索書，至少三千件以上，是歷代傳世作品最多的書家。他為私人寫這類長篇作品，都會保留較多行書結構，如《焦易堂權厝誌》、《鄒海濱墓表》、《丁鼎丞墓誌》……等，以標草線質使轉寫行、草書並列的形式，成為這時的特色。

于右任《丁鼎丞墓誌》局部 1950年

丁鼎丞先生墓誌銘

先生諱惟汾字鼎丞山東日
照丁氏早年由保定師範畢
業日當留學參加同盟會夫
志還復辛亥返濟南從子
實地活動武昌起義誘魯撫
紛宣琦將主皖年而展嗣與
胡瑛取姻台以為姪名民國
朱士屑送東諜院諜員歷踐

于右任《鄒海濱墓表》局部 1959年

這件墓表以大量行書結構搭配標準草書，但整體仍以標準草書線質統一全局，乍看是標準草書範圍，細看多行書結體，草書反而寥寥無幾；同年的《丁鼎丞墓誌》也是如此呈現。右老晚年章草草隸意、行書結筆不斷出現，顯示不被草書標準化所侷限，常隨心所欲變化出不同章法、節奏的筆情墨趣。

鄒海濱先生墓表

三原于右任撰并書

維中華民國四十三年歲次甲午十二月十三日
蘭南鄒公諱魯字海濱卒於台北寓邸春秋七
十越二年丙申一月三十一日葬於台北市近郊天母
山之陽

《養天法古五言行書對聯》

晚年佳作　每聯133×38公分

于右任一生所書大字對聯無法勝數，一九三○年代初期的行楷和一九五六年代以後的標準草書成熟期，是兩個最具氣魄的大字對聯發表期。一九二○年代的楷書至一九三○年代初期大量發表行書，在于右任推廣標準草書實用目的之後，被暫時擱置；一九四八年到一九五○年于右任渡台前後，大幅激勵民心聯語的標準草書對聯，因應動盪的時代背景，才又大量書寫行世，但獨特的「隸魏合體」、「隸楷合體」、「魏行合體」的結構和線質，仍難得見，純以標準草書來呈現。

一九五八年又是一個轉捩點，于右任繼書壁窯大字對聯，而且陸續有行書或隸書線質加入。此聯依款字、風格約作於一九六○年至六一年，是于右任純藝術的呈現，其中「天、地、氣、完」等字，以隸筆結尾，頗具漢代木簡逸趣。和中年的行書時期的氣勢，相互呼應，只是這時的草法，提、按變化更豐富，使轉更純熟，線質更圓渾，相較於早期的雄強外露，更顯含蓄蘊藉、端凝渾厚，而又力頂千鈞，觀晚期這類擘窯大字對聯，令人緬懷一九三○年代初行書期的英姿勃發。一代草聖的書法，確實是越大越好，這是他學問道德天賦與努力的結晶，乍學似易得其形，事實上難得其神！書家宗孝忱說他的草書：「如英雄豪傑，挺身而出，拔劍而起，是何等神妙！」

于右任《橫掃枕懷八字聯》標準草書對聯 1949年2月

1948、49年政局的動盪，在于右任書中明顯感覺。到1949年2月，他甚至請辭監察院院長職，雖被委員們慰留，但一股痛苦、無奈充斥書中，一件件大字對聯，筆劃大都草率、乾澀、恣意，極少真氣瀰滿的，此件尚稱力作，雖有氣蓋山河的大志，但又有時不我予的空虛、無力感。

于右任《綠波清露七言聯》標準草書對聯

于右任渡台之初，書寫了不少大字對聯，偏多浮躁之筆，此聯是少數瀟灑爽利一脈的佳作，典型的縱勢拉長瘦窄體勢，行間仍可見今草線質，其中「樂」不是標準草書的選字。

于右任書台北龍山寺標準草書對聯　1955年

此聯是渡台中期最具代表性的體勢，由原先偏多的縱勢，慢慢加入橫勢格局，已不見今草線質，標準草書線質中存些隸尾。寫廟宇書法時，右老也會捨去過多誇張變形、王攰申裏的筆勢；書大字對聯時，重心往往下移，因此名款都會題得較高。

對聯釋文：「菩提為樹源般若為航象教導人為善。梵字自莊源流自古龍山得地自高。」

美天地正气

范古巳完人

于右任

同夢廿年宵銀燭畫屏也

美選樹佳話

迎瀛島中秋　于右任

合歡今夕對金樽登月再

于右任

于右任《同夢合歡行草書聯》約1958年

1930年代左右奠基於《張猛龍碑》、《石門銘》、《鄭文公碑》、《龍門二十品》等的「魏行合體」，此時也水到渠成的融入標準草書裏。右老晚年的確出現許多不拘泥於「標準化」的標草作品，尤其以成熟的標草線質，使轉晚年的「魏行合體」，鋒芒斂盡見真淳，令人愛不忍釋。

《歷史博物館建館記》

局部 標準草書成熟期佳作 1962年4月

台灣國立歷史博物館收藏兩件于右任晚年標準草書佳作，先是一九五六年三月為其所收藏的《梁鼎銘畫拐子馬圖》題字：一九六二年又為其書《建館記》。此記筆者見過兩件印行，此件現存史博館，以八十四高齡尚能書此真氣瀰滿之作，誠屬難得。此作錯落有致以標草線質使轉的行書，是右任推廣標草

後期常出現的表現方式，如「民、建、暨、研、蒐、製、富」等字，這也是他不拘泥於「標準化」的例子。

國立歷史博物館建立於一九五五年，至一九六二年時，已具收藏規模。凡殷契漢簡、歷代碑版、陶瓷、金石、竹木及其他文教有關之資料，靡不窮搜。其中尤以劫灰

兵燹之餘的河南舊藏及日本投降時歸還的侵華所掠，更為珍貴與難得。國立故宮博物館一九六五年十一月十二日在台北外雙溪開館以前，史博館一直是台北首要的文教中心。此作多年來始終掛置該館二樓，供人門瞻仰，想像一代大師如仙如佛般的美髯與氣度，如聖如神般的學問道德與藝術境界。日本前首相福田赳夫在《墨之頌歌》前言中就稱讚道：

「于先生通過他的筆墨，將自己的個性、氣質、才能及修養等在讀者面前展現得淋漓盡致。他的書法堪稱名副其實的上乘之作。觀賞于先生的書法作品，就彷彿超脫了塵世，在仙境翱翔。」

于右任《書總理軍人精神教育訓詞摘錄》局部 1962年

于右任終其一生，從不錄寫風花雪月之文句，所書多為能鼓勵、激越人民道德、愛國情操的自作詩文，或節錄古今名言佳句，其中筆者見其錄寫岳飛「滿江紅」七件、文天祥「正氣歌」十一卷，孫中山先生「禮運大同篇」十三件；此作再摘錄孫中山先生的文章，圖中「總、日、完、國」等字，非標準草書的選字。

于右任《題梁鼎銘拐子馬圖》局部 草書 1956年 國立歷史博物館藏

此作也是史博館收藏的另一件右老晚年佳作，圖中「南、拐、寒、陣、破、胡、鄄」等字，是以標準草書書線質運轉的行書，但整體搭配非常協調、流暢，筆墨潤澀變化大、粗細誇張、明顯重心下移、奔趨揖讓間、神采飛揚；其中「破胡兒」、「破賊」的「破」字，有收筆過重的現象，他晚年在思想性靈上，偶爾加入個人情緒節奏，才會產生過於誇張的筆墨或肥厚的結體，形成「于書」特色之一。

于右任《孫文撰禮運大同篇》1961年

此為右老弟子李普同先生「心太平室」鎮堂寶之一，以橫勢圓筆，精神飽滿的使轉理想的大同世界，觀者為之震懾！筆者就讀研究所時，寄寓李師處，常見日本書道團體來訪，必會在此作前瞻仰膜拜再三，原蹟格局宏偉、氣勢堂皇，誠廟堂之器，可惜縮小的圖片無法呈現磅礴氣勢於萬一。

一代草聖于右任——大筆如虹吐湛廬

兩岸開放交流前，大陸書壇都主張右老精華作品在渡台前即發表，有不少書家仰慕他一九三○年代左右的楷書、行書或一九○年代以帖學為根基的標準草書，如周伯敏、王陸一、李生芳、胡公石、李祥麟等書家；而台灣書壇則對右老七十歲以前的作品，了解較少，當然堅持右老登峰造極之作，就是渡台後期的偉大的標準草書。晚年旅居新加坡的大陸畫家潘受，一九九三年十一月為《潘伯鷹書法集》作序寫道：

「于髯翁亦以七十前後在渝所書標準草書為最毫發無憾！五字聯氣象尤不可及。」

這實是未見右老渡台後期的標準草書氣象的緣故；對右老這時標準草書的成就，評價極高，史紫忱評曰：

「歷史上的大書家，幾乎全是中書不如小書，榜書不如中書，暮年書不如後期書。于先生則不是，他的書法是越大越好。于右老的書齡是越老越好。」

陳定山則說：

「于右老書，民國之有三原，猶唐代之有魯公，草書標準，百代景從。」

如今兩岸學者都同意右老在中、晚年，都曾達到書藝的巔峰期。在其一生的書學過程中，一代草聖于右任至少有以下十三個創舉：

一、第一位兼有舉人、學者、革命家、記者、將軍、監察院院長、文字改革者...等多重身份、閱歷的書法家。

二、成立書法專業社團，耗費三十餘年提倡草書救國、利民、利萬世的理念。

三、僅憑個人力量，未靠政府的協助，便完成標準草書的創制、改良工作。

四、一九四一年十二月囑高弟劉延濤，創辦中國第一個書法專刊《草書月刊》。

五、歷代大師中，唯一重視書法的實用層面，卻仍能獲致高度藝術成就者。

六、發表作品的種類最多樣，舉凡墓誌銘、墓表、紀念碑、題、記、書籤、序文、大字對聯、字屏...等，種類、數量之多，為書史之冠。

七、中年時期在一九三○年初期出現「行書體」；晚年在一九五六年以後，再度出現「標準草書巔峰期」；兩種截然不同的書風，卻都達到了最高的藝術境界。

八、創造了獨樹一幟的標準草書線質，再據以寫「魏行合體」、「隸魏行合體」、章草等，呈現前所未見的韻趣。

九、全力入帖學，再全力出帖尋碑訪誌，再致力歷代帖學草法研究、改良、標準化，晚年終於萬壑歸宗，到達碑帖融合的仙佛境界！

十、一生多次大幅度的出入碑、帖學、風格變化萬端，歷代書家無人能及。

十一、一九四九年渡台後，成為台灣有史以來最偉大的碑學家、草書家，影響甚鉅。

十二、右老渡台前，台灣存世草書佳作，屈指可數，右老渡台後，大量創作草書，鼓舞、激發了臺人書寫草書的熱情和動力。

十三、北魏碑學中，尤其是《張猛龍碑》、《龍門十二品》、《石門銘》、《鄭文公碑》等，也因右老而在台受到前所未有的重視。右老是台灣書法史上渡台官吏、書家受到前所未有的重視。

……中，擁有最多支持者、追隨者的。以下歸納于右任楷、行、草各期書法藝術風格的演變：

壹、楷書：

于右任第一階段的楷書入門是為了科舉考試，由書風分析，可見唐代歐、褚、顏、柳線質，宋代蘇東坡，元代趙孟頫的體勢。一九○四年放棄科舉之學，開啟第二階段的漢魏碑學研究，楷書面貌多樣，令人目不暇給。代表風格有四種：一是融隸入魏碑《石門銘》、《鄭文公碑》等圓筆的「隸魏合體」，體勢多方整、橫勢、圓筆，如《蔣母王太夫人事略》一脈；二是加入較多的顏魯公意，如《耿端人少將紀念碑》一脈；三是偏多《張猛龍》、《龍門造像》二爨等石刻方筆，方正俐落、刀斬斧齊、遒勁而清剛，常據以寫屏、聯；四是介於《蔣母王太夫人事略》的橫勢和《鄒容墓表》的縱勢，再發展出的《陸秋心墓誌銘》、《秋先烈紀念碑記》獨特的「隸魏合體」一脈，為他楷書期劃下完美的句點。渡台後楷書偶一為之，全以標準草書線質來使轉，圓渾凝斂，鋒稜褪盡堪稱第三階段的楷書風格。

貳、行書：

行書第一階段的鍛鍊也是治科舉之學必修的二王一脈行書，其中以《蘭亭序》、《集字聖教序》的影響較深。第二階段的行書是二十世紀初碑學探索時期，曾參考何紹基、張裕釗，或以《張猛龍碑》、《鄭文公碑》入行書，寫得恣放疏朗，碑學融入行書尚未達極致境界。第三階段行書鍛鍊完美的融入隸

于右任和他的時代

年代	西元	生平與作品	歷史	藝術與文化
清德宗光緒五年	1879	四月十一日誕生於陝西省三原。	日佔領琉球。清廷與俄國簽訂伊犁條約。	

書、魏碑，形成三〇年代初期最偉大的「行書期」。上海友聲文藝社在一九三三年出版《右任墨緣》上下冊，百餘件行書作品，最稱經典。歸納約有六種丰神為代表：一是脫胎自《蔣母王太夫人事略》的「隸魏行合體」，或融《耿端人紀念碑》變革而來，再強調些顏魯公端凝圓渾的方整寬博形式；一是由《陸秋心墓誌》、《秋先烈紀念碑記》開闔而來，雄偉外露、英姿勃發；另一是淵源自《張猛龍碑》、《龍門造像》各碑誌為主、偏多方筆的「魏行合體」，沉穩中寓險崛；另一面貌是以《石門銘》、《鄭文公碑》等雄渾圓筆為主的「魏行合體」；最後是將各體勢融入一爐，形成兼具楷、行、草、隸書結體、線質的「于體」書法，有定理卻無定法，極具個人特色。大陸書家沃興華等，便曾致力這時期的行書。

行書的第四階段，是渡台後期發表的「魏行合體」、「隸魏行合體」，全以標準草書線質使轉，圓渾凝斂，完全是學問、道德、藝術境界之最極致的結合，後學只能望之興嘆。

參、草書：

第一階段的草書風格，可以一九三〇年代初期，脫胎自漢魏碑學的草法為代表，懸針、鋒稜外露的形式最為特別！但這時期大多數是行書作品，草書偶爾使轉，其中由《秋先烈紀念碑》變革而來，收筆刻意偶爾出現在個別作品中。到了一九五六年以此今草線質逐年減少，渡台前後，因再度致力二王法帖，又可見今草線質錯落在標準草書裏。一九五三年至五五年間，今草線質僅存章草筆意；一九四〇年左右幾乎全取今草筆意；一九四五年以後，他逐漸將青、壯年時期三十年的碑學學力，融入草書線質，從

第二階段的草書臨習是「章草」，曾臨寫過歷代章草名作，以及新出土的漢代木簡；並與章草大師王世鏜共同切磋一年。傳世章草作品面貌，也有三種形式：一種只在今草的範圍裡，酌加些章草體勢、筆意；一種較橫勢，寫得古穆靜謐，除了皇象、索靖、張芝、蕭子雲等名家、漢代木簡，也受到王世鏜一些啟示；至於渡台後以標準草書線質使轉章草、隸尾，更具獨特拙趣。

草書第三階段的面貌是整理二王法帖為主的今草，一九三四年到一九三五年前期，于右任便把所有的精神都放在二王法帖的收集、臨習上。渡台前後，他又再度致力二王帖學，希望呈現更生動、具韻律節奏的筆情墨趣。

草書第四階段為「標準草書千字文」的整理，不再只專習二王，而是向歷代草聖名家吸取精華，其中懷素影響最大，次如孫過庭、智永⋯⋯一九三五、三六年的千字文仍存章草筆意，後的標準草書成熟期，碑帖已完美融合。一代草聖美名，於焉奠立。于右任曾回答作書秘訣，曰：「無死筆」三字，即「活」一字訣。他兩個巔峰時期的佳作，便筆筆活，絕無死筆。有神而無形似之累，有法而無用法之相，有力而無用力之能，最可貴者在於隨時都有創新的能量與能力，放諸中國書法史，也少有和他相抗衡者。

台灣書壇在帖學主導了三百年後，因為一代草聖于右老的渡台，北魏碑學受到空前的重視，近三十年來，成就偏重碑學的書作，數量終於超越帖學者，而草聖美名讓台灣書壇受到大陸、日本、香港等全世界華人社會的矚目，一代草聖的如椽大筆，輝耀了台灣書壇，也輝耀了世界書壇。

閱讀延伸：

劉延濤著《民國于右任先生年譜》台灣商務出版，1981年1月。

劉正成主編《中國書法全集——于右任》北京榮寶齋出版，1998年。

《于右任逝世四十週年紀念集》中華粥會印行，2005年1月。

麥青龕著〈一代草聖輝耀台灣書壇——于右任寓台創作名蹟賞析〉上海復旦大學首屆于右任國際學術研討會，受邀發表論文，2006年11月。

紀年	西元	于右任事略	時代大事	藝文
光緒五年	1889	入毛班香先生私塾，學古近體詩，正式學書法。	前一年，英國出兵西藏。	
光緒廿四年	1898	獲陝西學政葉爾愷讚賞，視為西北奇才。	五月，光緒帝接受康梁的主張，實行維新變法。八月，慈禧太后啓動政變。	豐子愷，李苦禪生。京師大學堂創辦。
光緒廿五年	1899	新任學政沈衛，對于右任極賞識，指派擔任三原粥廠廠長救濟饑民。	袁世凱任山東巡撫。	
光緒廿九年	1903	二十五歲以第十八名中舉人。	法國傳教士出資創辦震旦學院。	溥心畬三歲開始學書法。
光緒三十年	1904	于右任應禮部考試，清廷下旨捉拿，獲李雨田先生之助，亡命上海。	二月，日俄戰爭開始。	西泠印社創建，吳昌碩為首任社長。
光緒卅二年	1906	赴日晤孫中山先生，正式加入同盟會。	孫中山等制定革命方略，指導武裝起義。	蔣兆和，傅抱石生。
光緒卅三年	1907	四月二日在上海創辦《神洲日報》。	革命烈士秋瑾就義。	李瑞清在兩江師範學堂成立圖畫手工科。
宣統帝 宣統元年	1909	《民呼報》，又再遭查封，再度入獄。	宣統帝即位。清廷籌辦各省自治，設各省咨議局。	北京設立近代中國第一個國家圖書館。
宣統二年	1910	九月九日創辦《民立報》，辛亥革命一舉成功，《民立報》出力最多。	同盟會發動廣州起義。	周湘創辦國內第一所民辦美術學校。
民國二年	1913	四月，二次革命失敗，《民立報》被迫停刊，遭袁世凱政府通緝。	德國通過軍事擴張案。二次革命爆發。	陳寅恪赴巴黎留學。泰戈爾獲諾貝爾文學獎。
民國七年	1918	任陝西靖國軍駐陝總司令。	孫中山憤辭大總統職。第一次世界大戰結束。	魯迅發表狂人日記。陳獨秀，李大釗主編每週評論。張宗祥書法源流論成書。
民國十五年	1926	擔任國民聯軍總司令。	北伐戰爭開始，國民黨發表北伐宣言。	劉玉菴卒。莫內卒。
民國廿年	1931	二月就職監察院院長，創立「草書社」，隔年創「標準草書社」從事草書研究。	日本關東軍發動九一八事變。	郭沫若甲骨文研究刊行。李叔同專學南山律。
民國廿五年	1936	《標準草書》第一本問世。（上海漢文正楷印書局）。	十二月，張學良策動西安事變。	章太炎、魯迅病逝。
民國廿六年	1937	《標準草書》第二次修正本完成，因抗戰，並未印行。二年後第三次修正版問世。	七七盧溝橋事變爆發。日軍製造南京大屠殺慘案。	抗戰爆發，國內中央大學藝術系、國立西湖藝專內遷。「張大千率弟子一行赴敦煌考察，臨摹古代壁畫」
民國卅年	1941	《標準草書》第四次修正本問世。（上海中華書局）。二年後第五次修正版問世。	太平洋戰爭爆發。日軍佔領上海租界。	故宮及中山博物院第一批文物運抵台灣。
民國卅七年	1948	參選副總統失利，但仍當選監察院院長。	蔣中正，李宗仁擔任第一屆正副總統。	朱自清卒。
民國卅八年	1949	十一月二十八日，于右任渡台。	政府撤退至台灣。中華人民共和國成立。	中華全國美術工作者協會成立。
民國四十年	1951	《標準草書》第六次修正本問世。	三反五反運動開始。美國軍事援華顧問團在台成立。	高劍父卒。
民國五十三年	1964	《標準草書》第七次修正版問世。（中國公學校友會發行）。因牙疾擴散引發菌血症，繼發肺炎，十一月十日病逝台北榮總。	石門水庫完工。大陸展開四清運動。	臺靜農書董作賓墓誌銘。